芥子园·山水集

CHINESE LANDSCAPE

ISBN 978-7-115-62959-3

分类建议：美术/国画
人民邮电出版社网址：www.ptpress.com.cn

定价：179.80 元

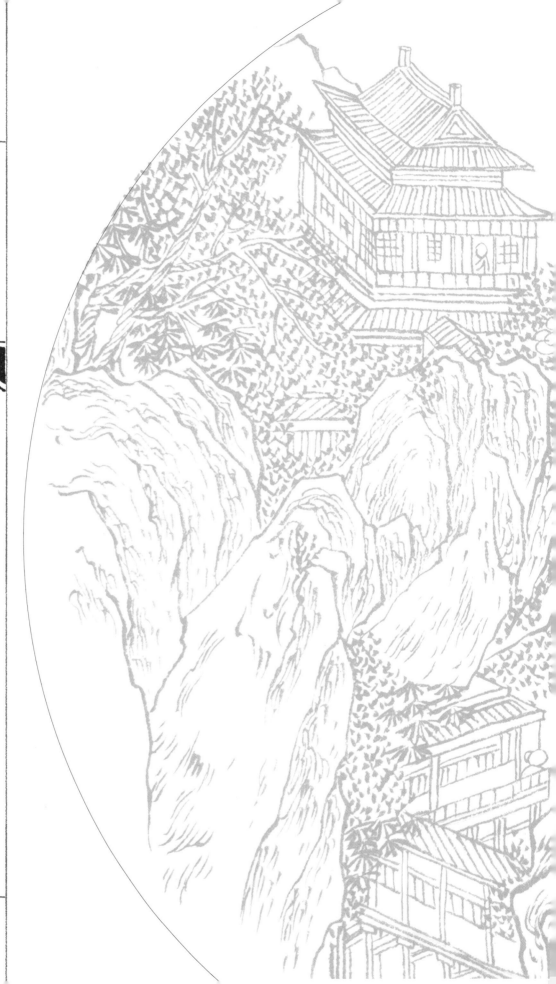

芥子园山水集

诸名家画谱

李龙眠仙山楼阁图

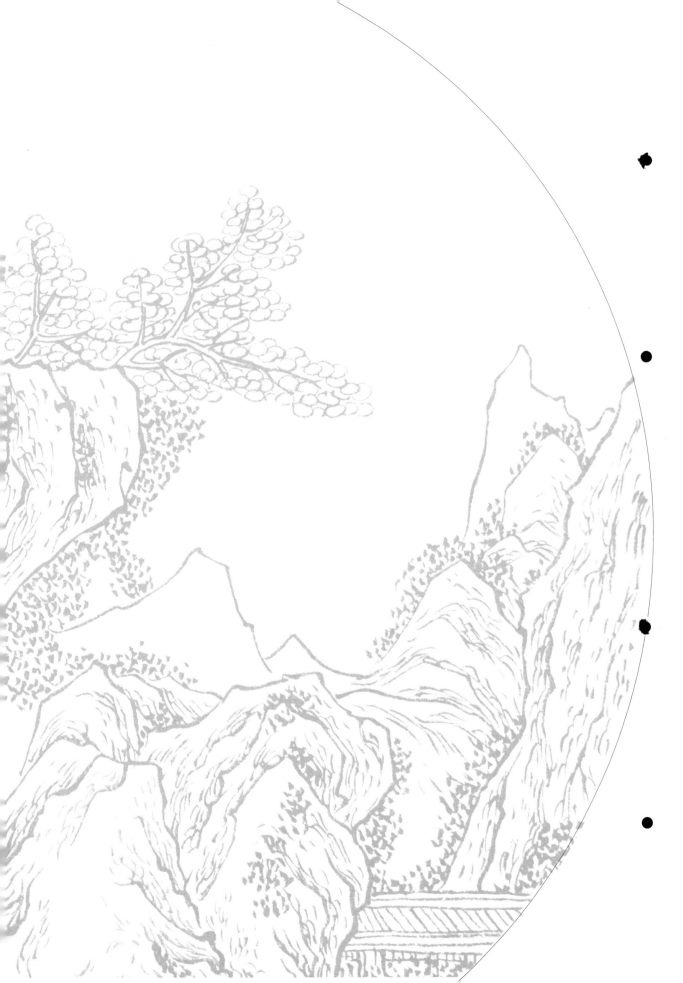

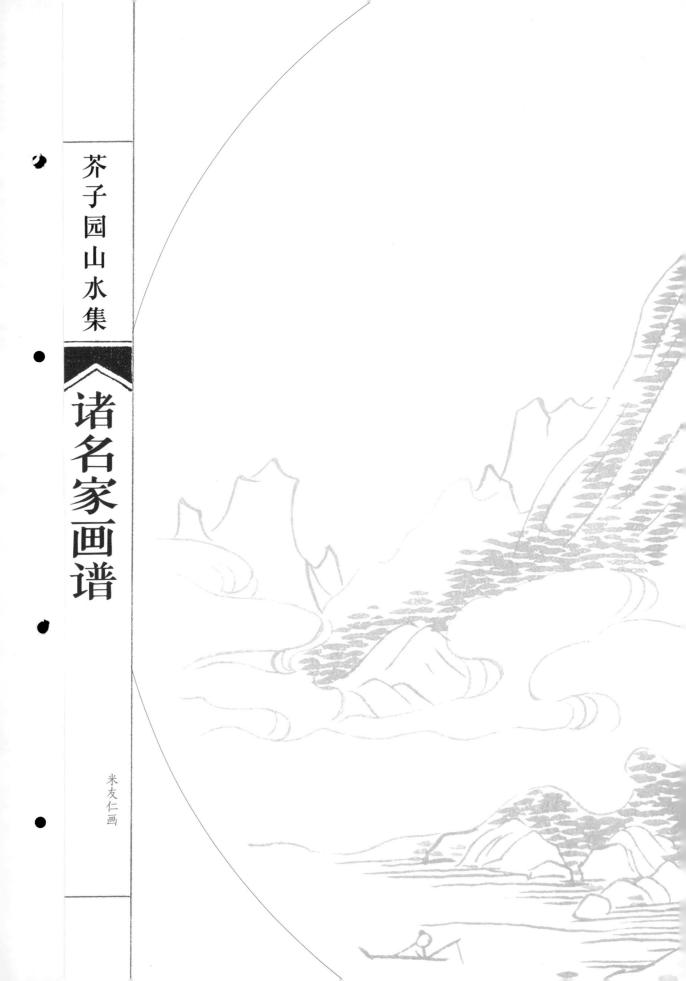

芥子园山水集

诸名家画谱

米友仁画

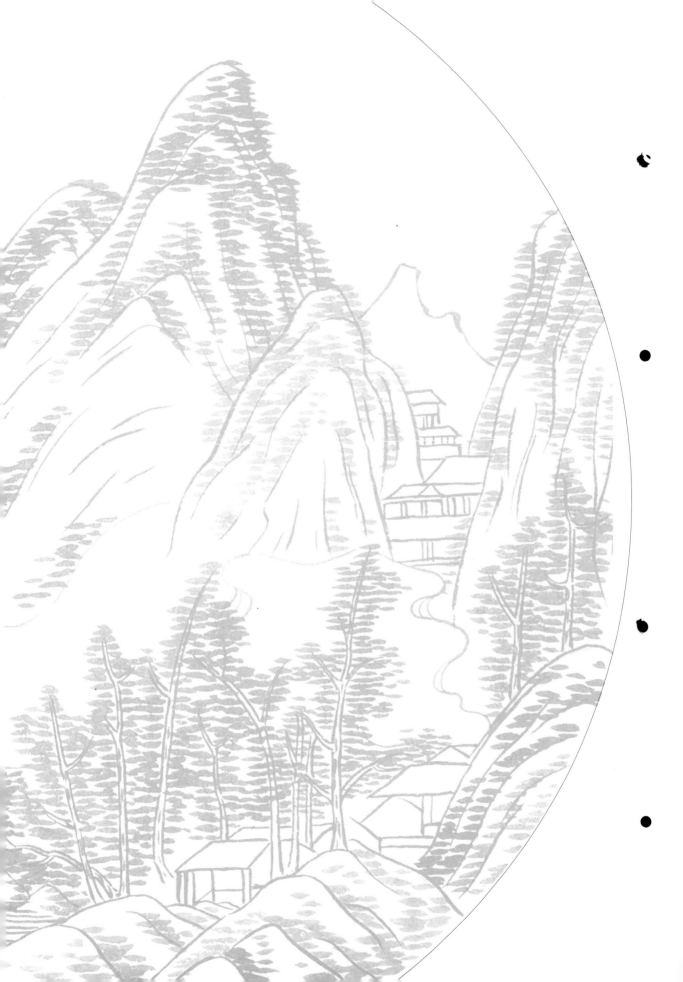

芥子园山水集

诸名家画谱

荆浩雪栈图

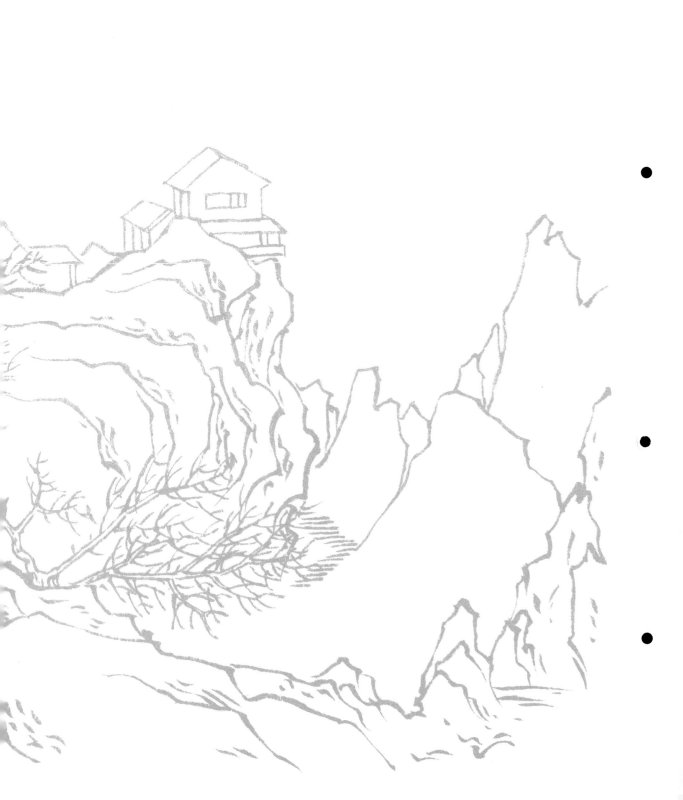

芥子园山水集

诸名家画谱

李龙眠峡江图

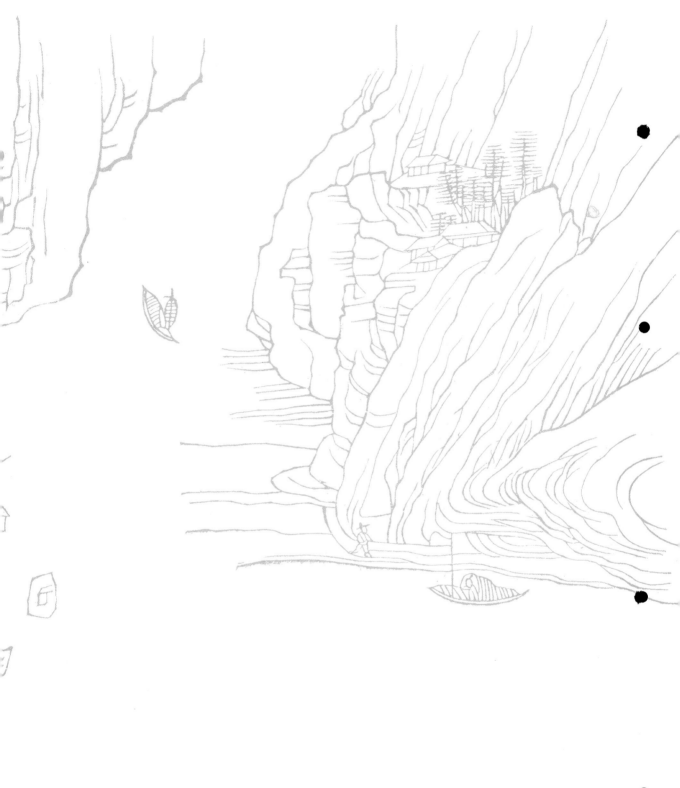

芥子园山水集

诸名家画谱

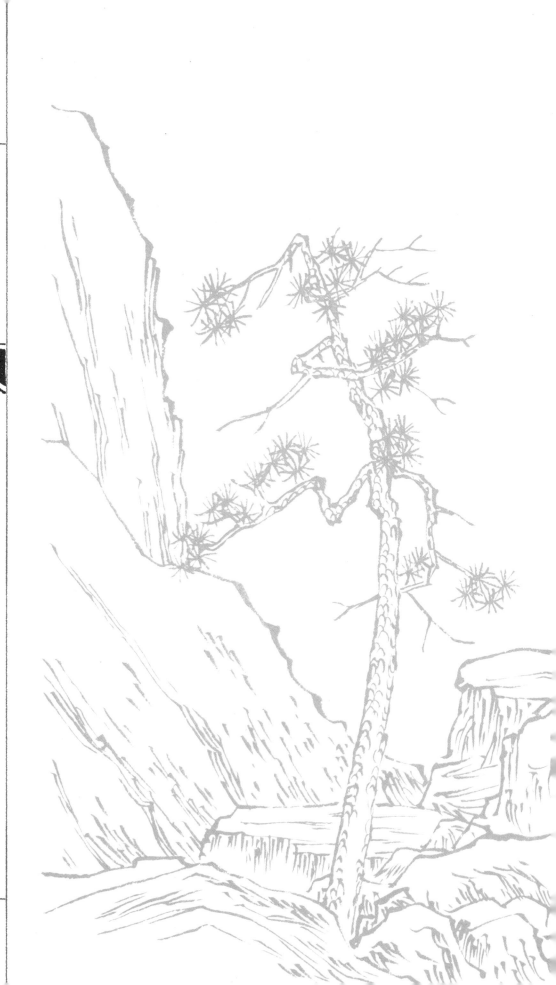

马遥父法

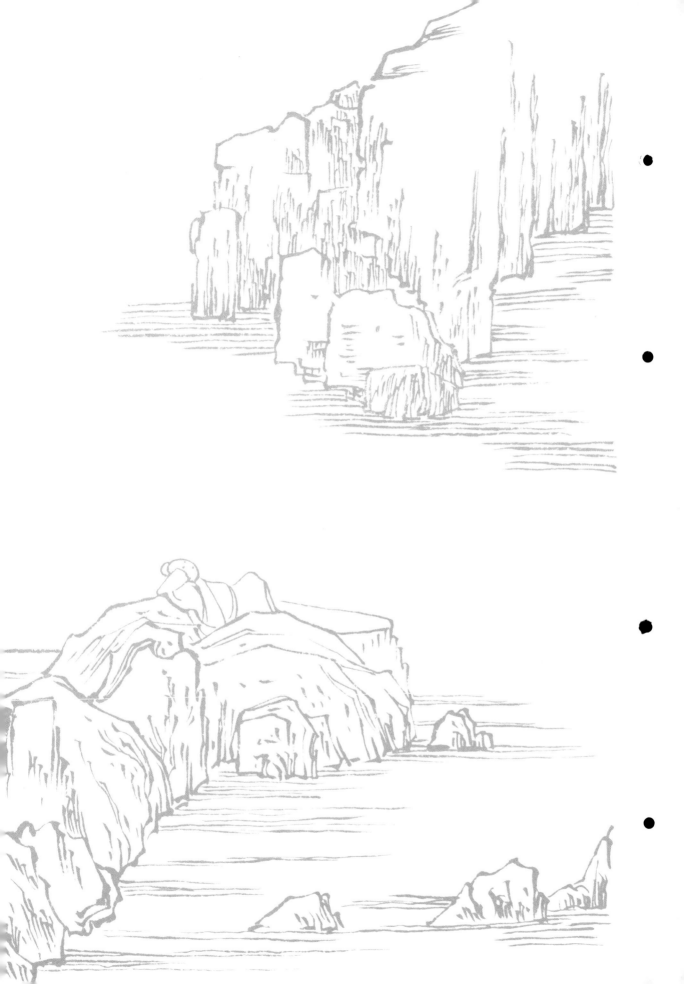

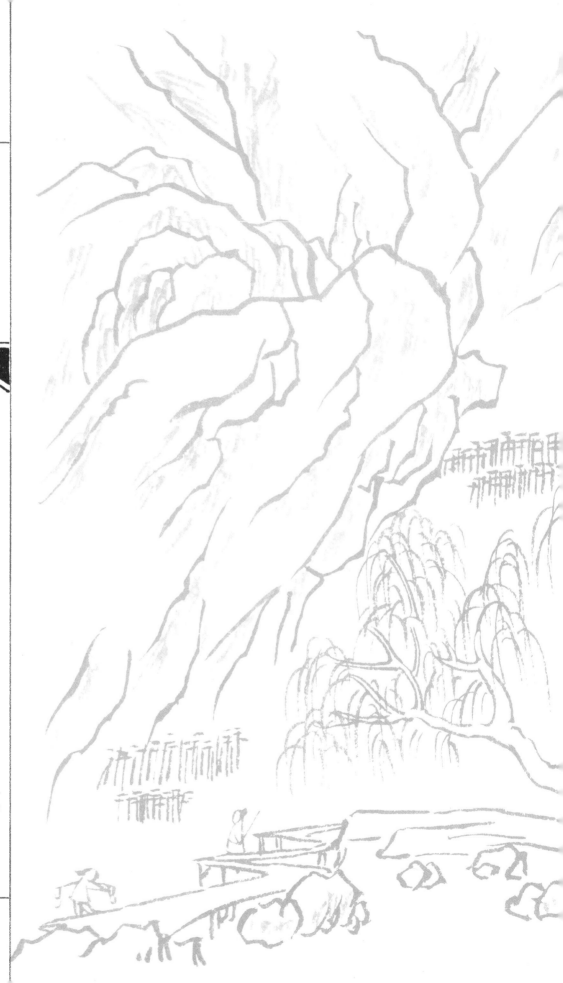

芥子园山水集

诸名家画谱

唐六如画

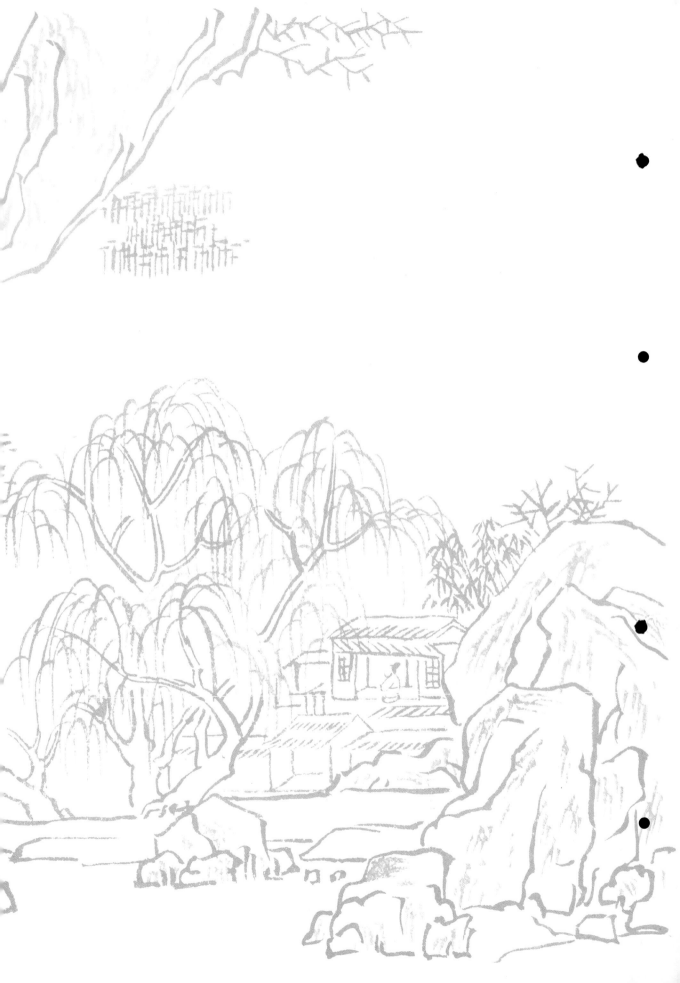

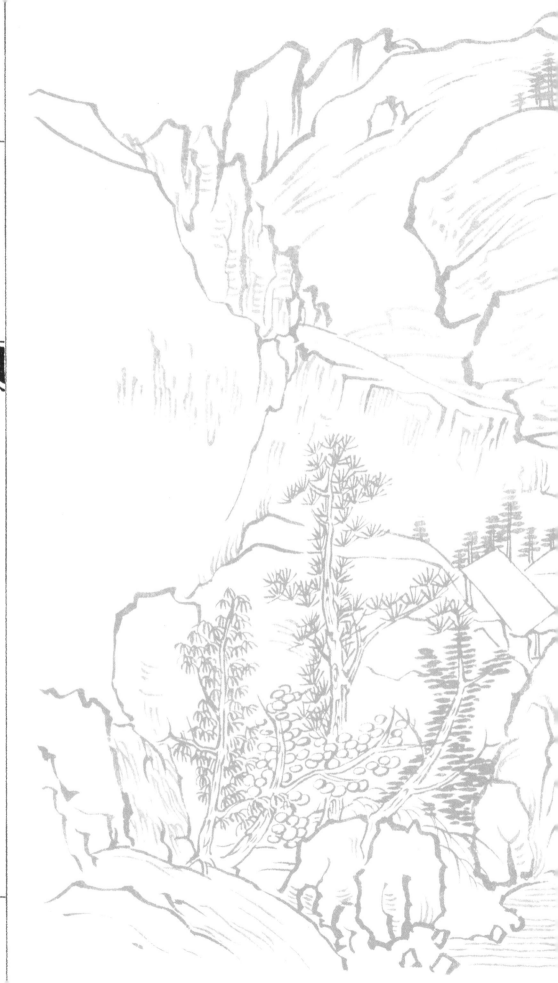

芥子园山水集

诸名家画谱

黄子久富春山图

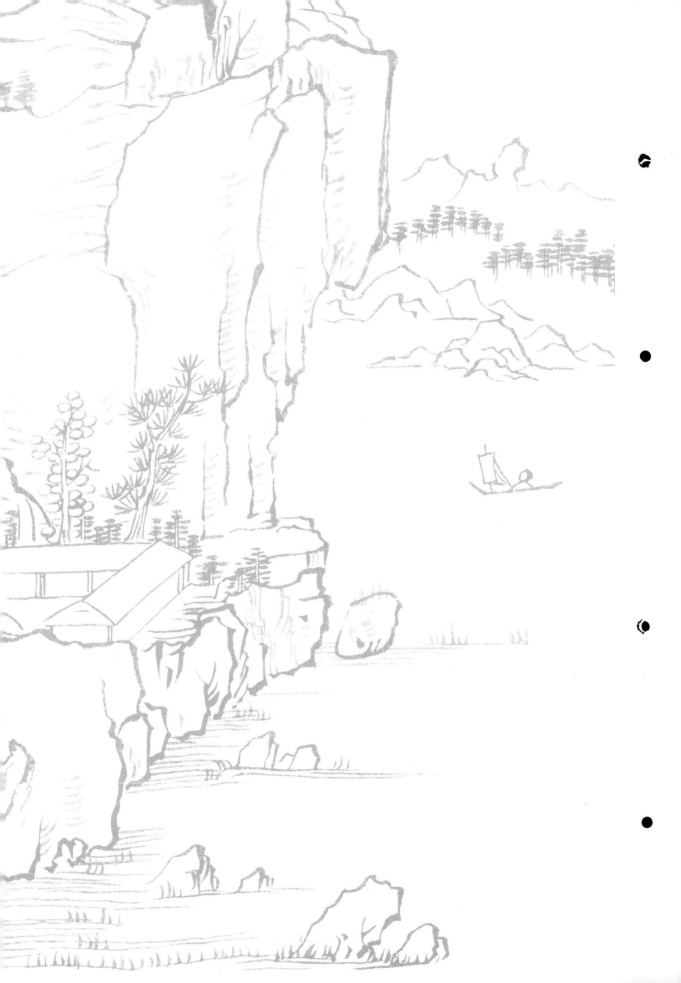

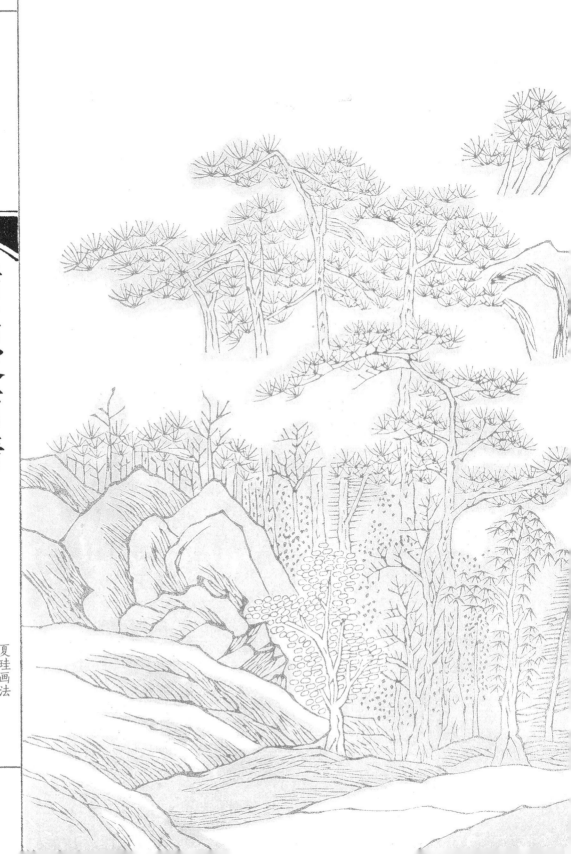

芥子园山水集

〈诸名家画谱

夏珪画法

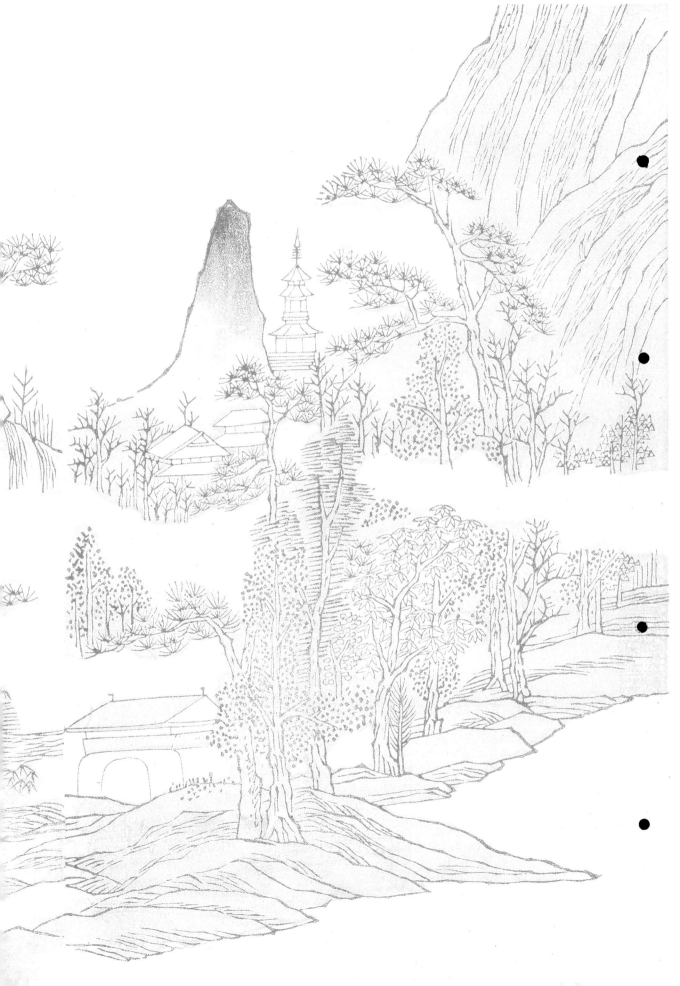

诸名家画谱

程端伯画

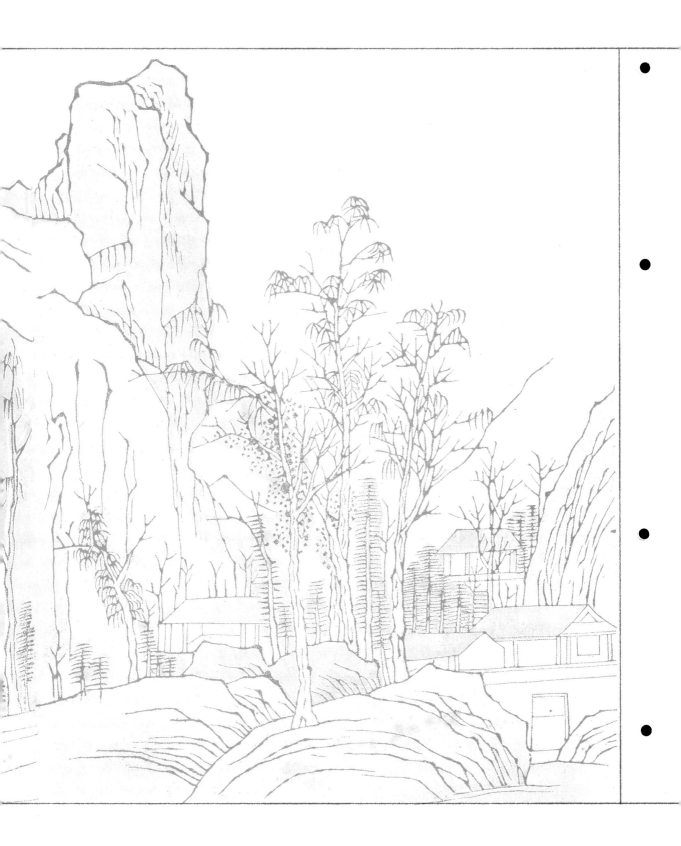

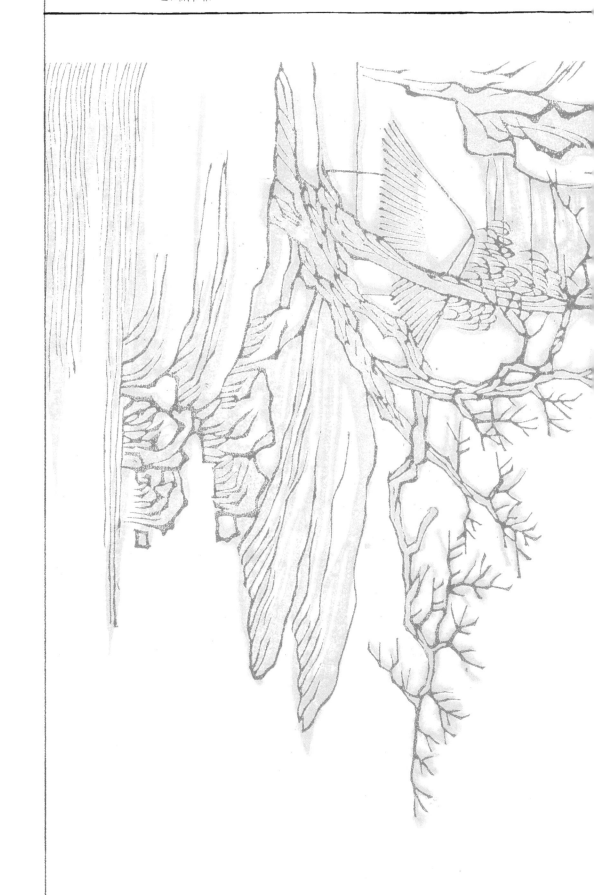

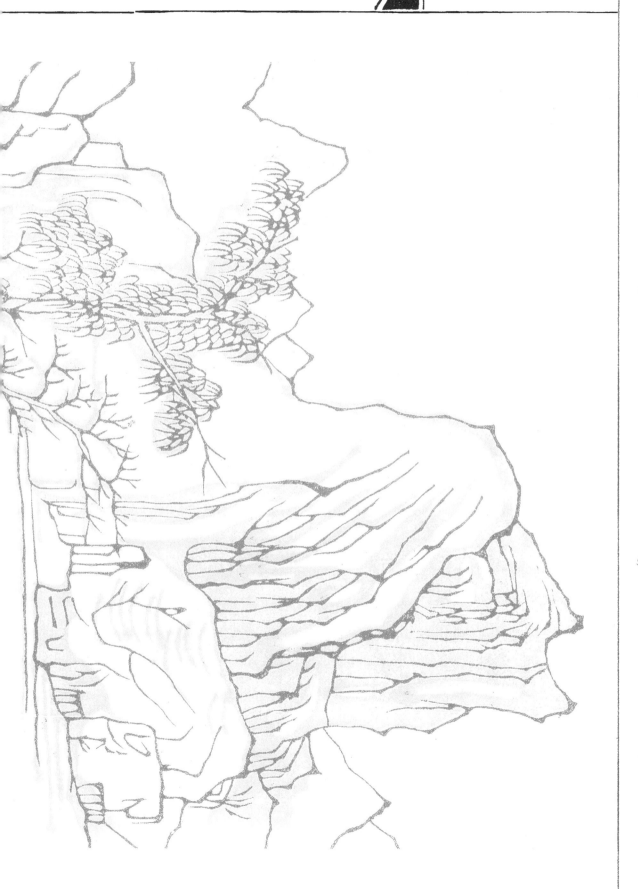

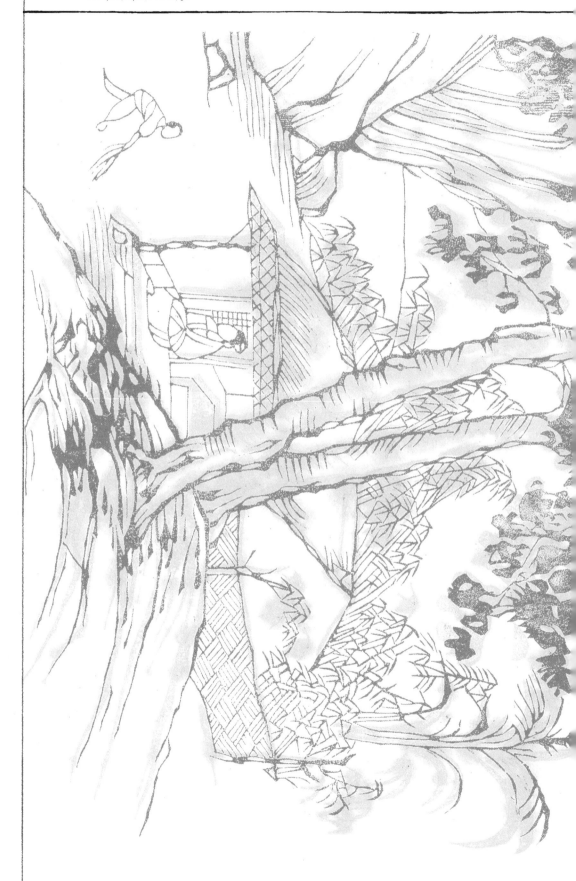

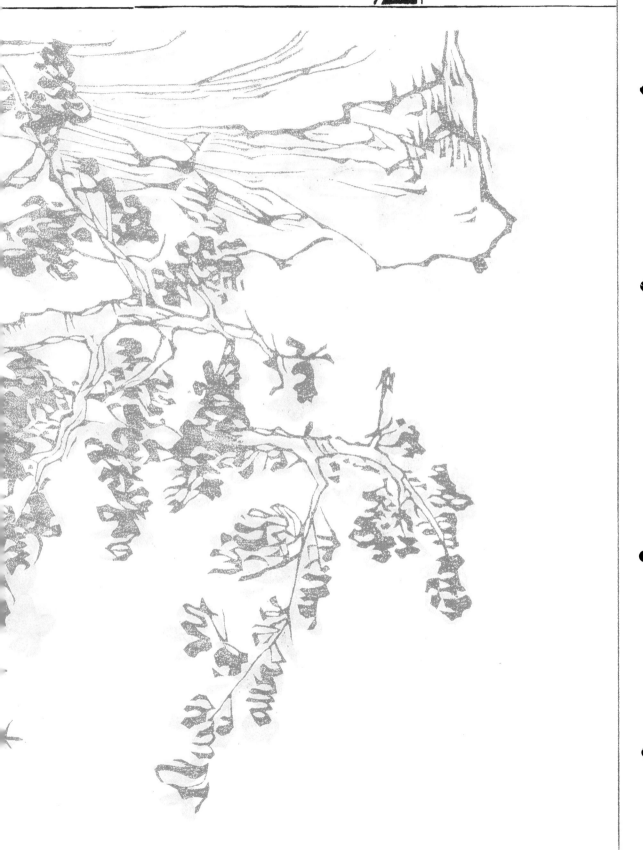

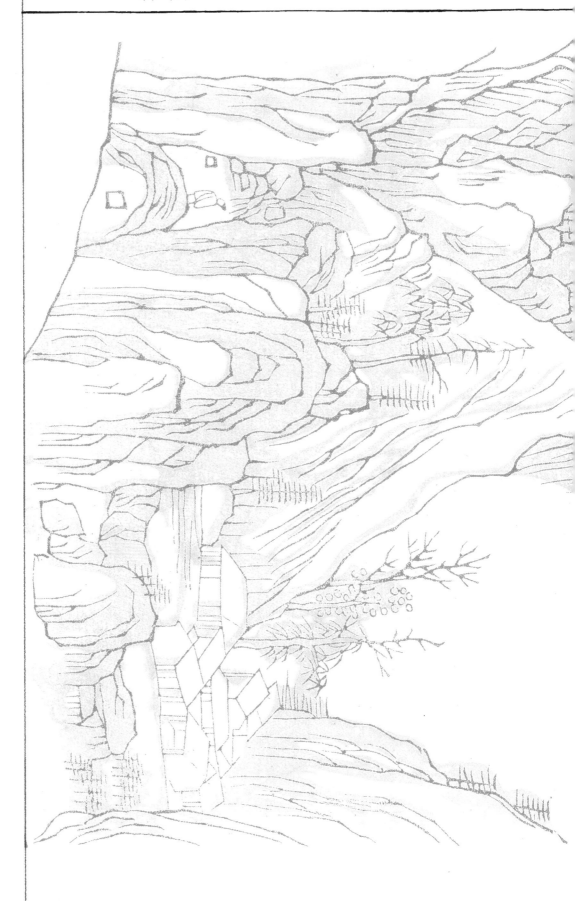

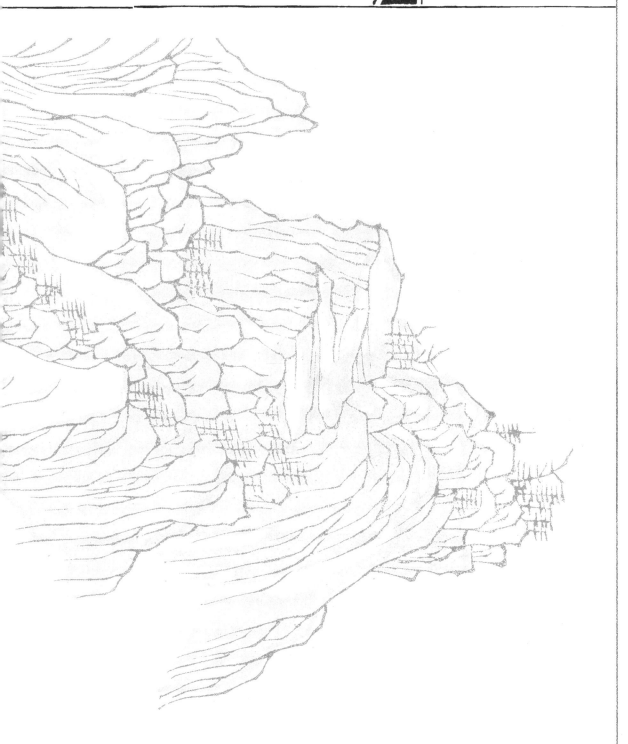

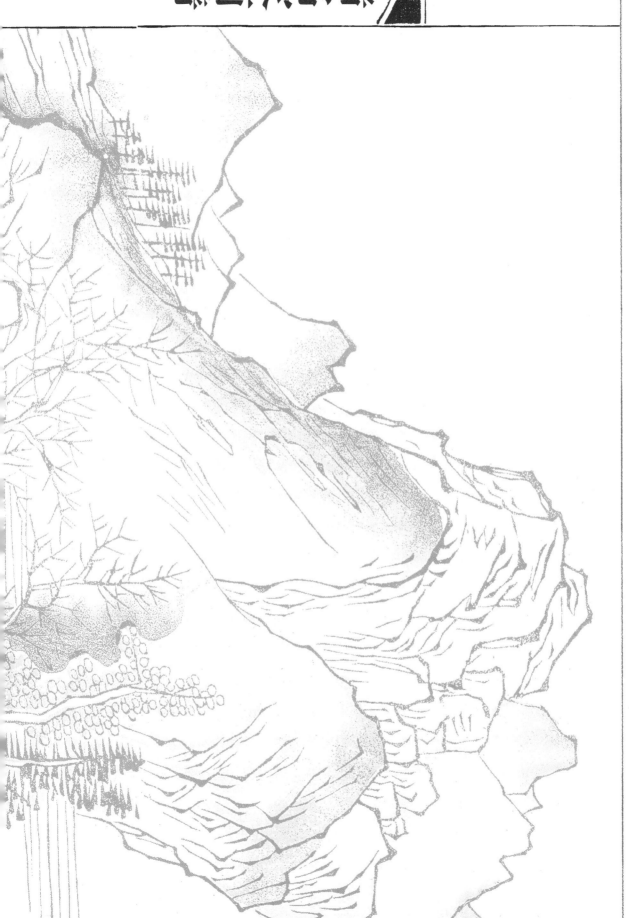

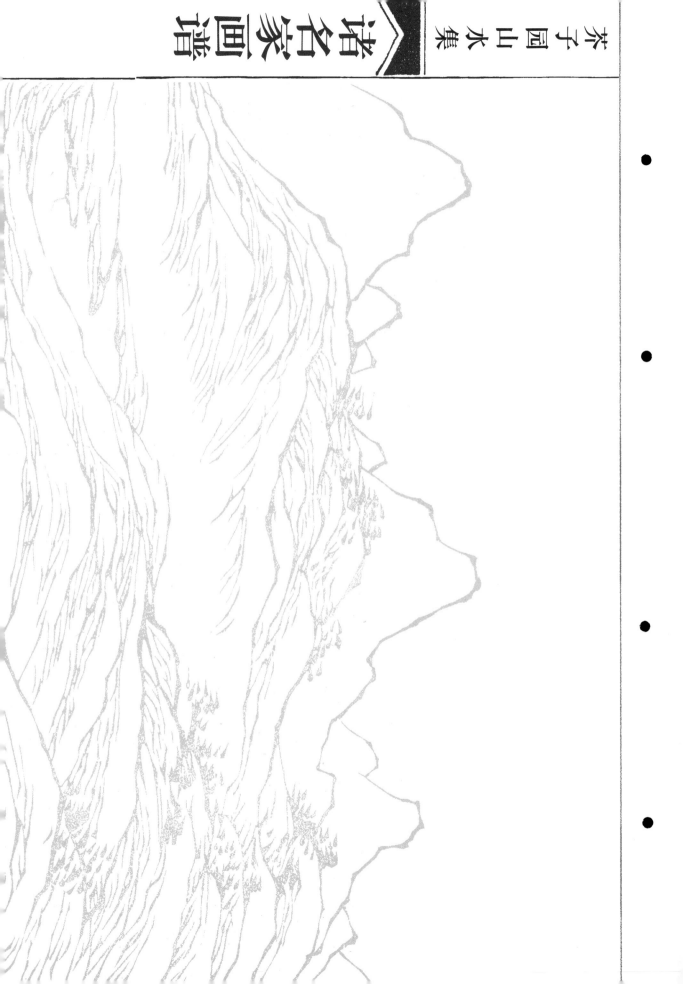

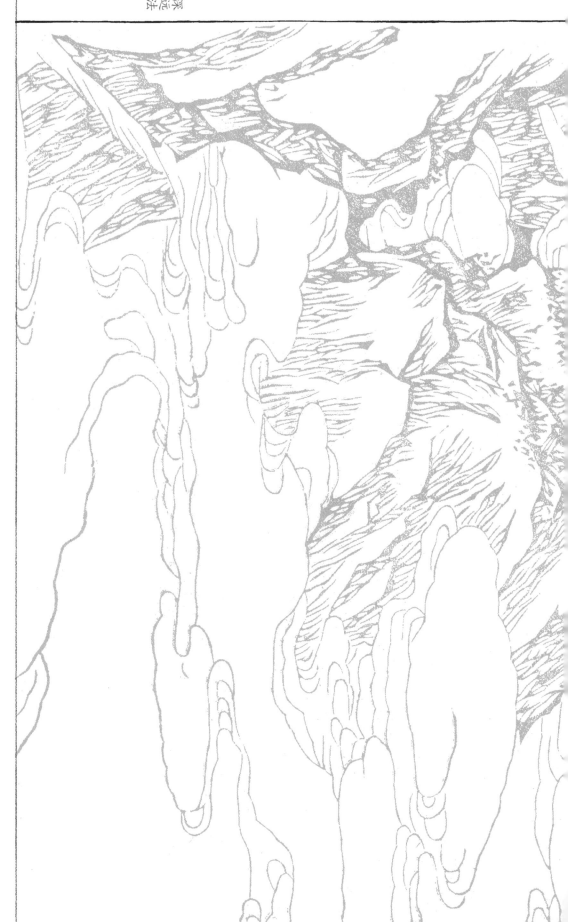

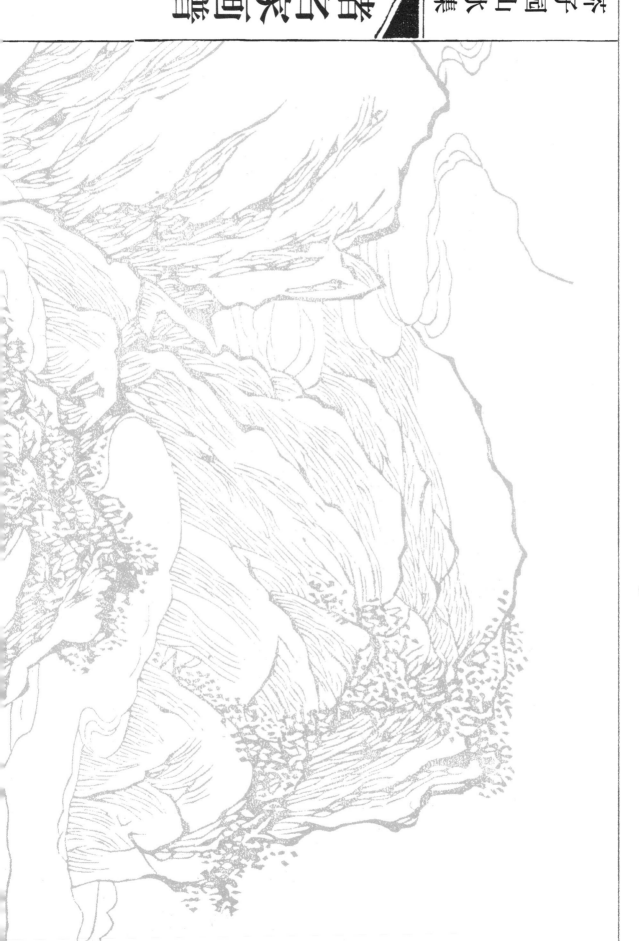

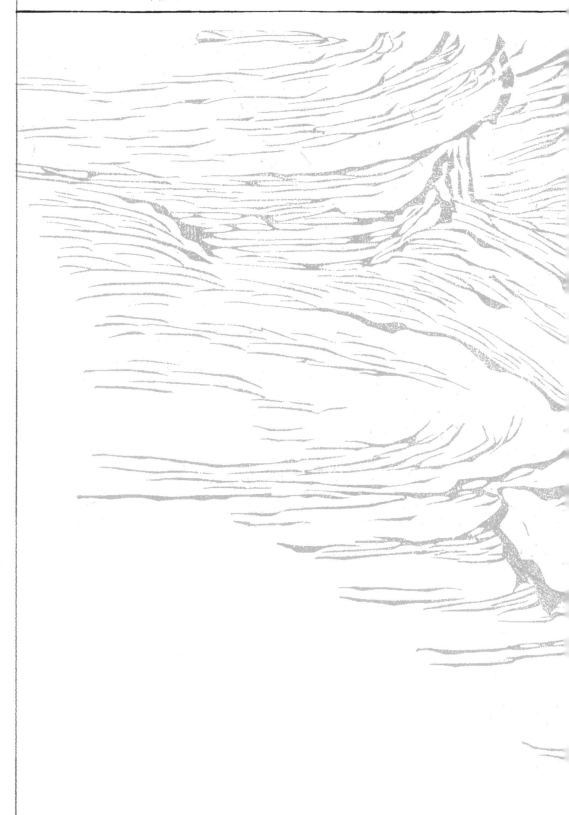

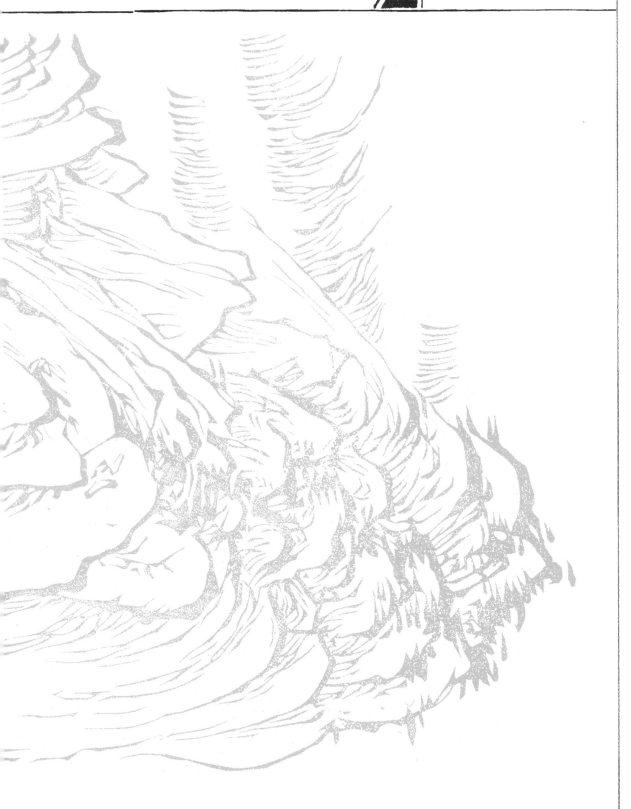

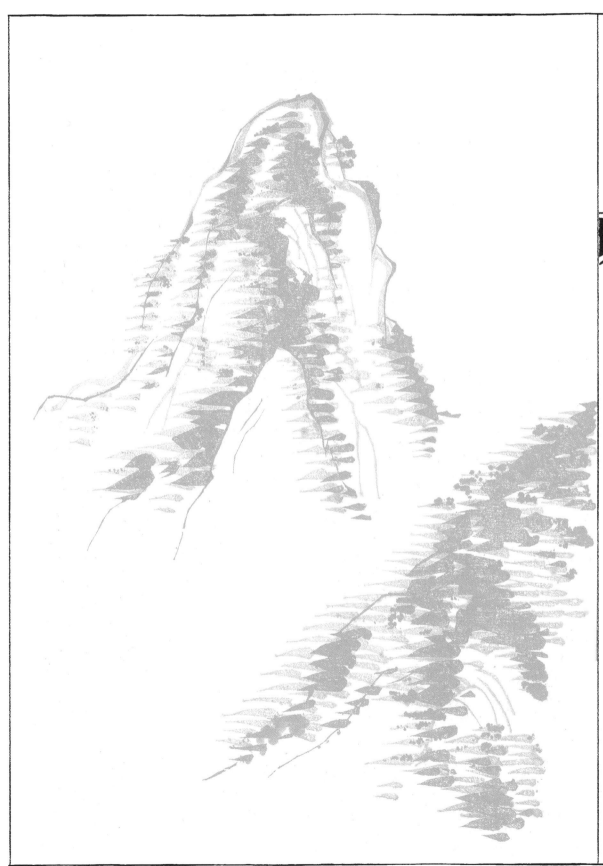

米友仁峦头法

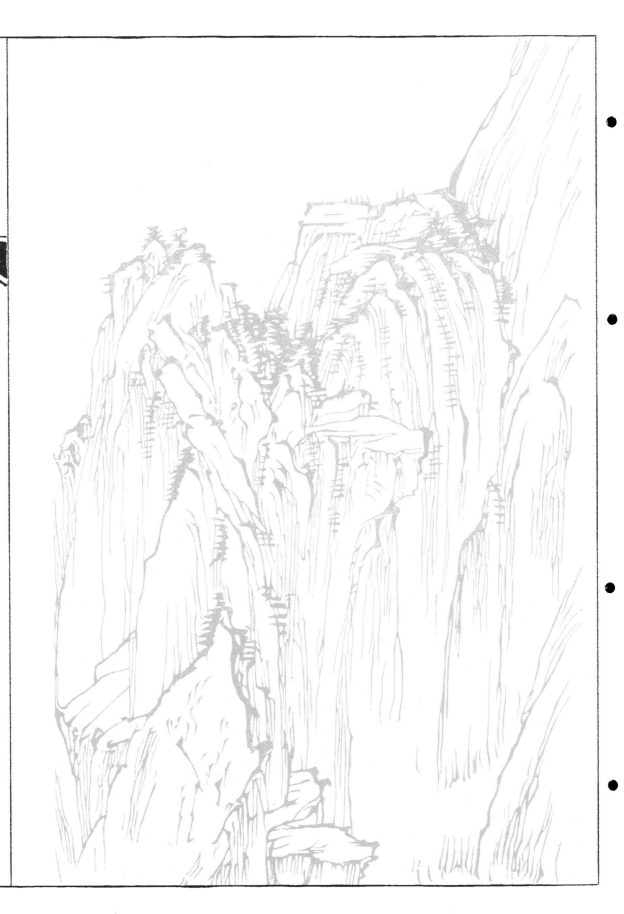

者名家面普

董源峦头法

画山起手法

土有石而高谓之山，画山是建立在画石的基础上的。而山最重要的是取势，也就是把握好山脉的整体走势。整理好整个山势脉络和山体连接形式，再逐一细顾全大局，再逐一细化。不管画多大、多难的山水作品都可以使用这种方法。

取势

实 虚

实 虚

开嶂勾锁法

凡山石者去

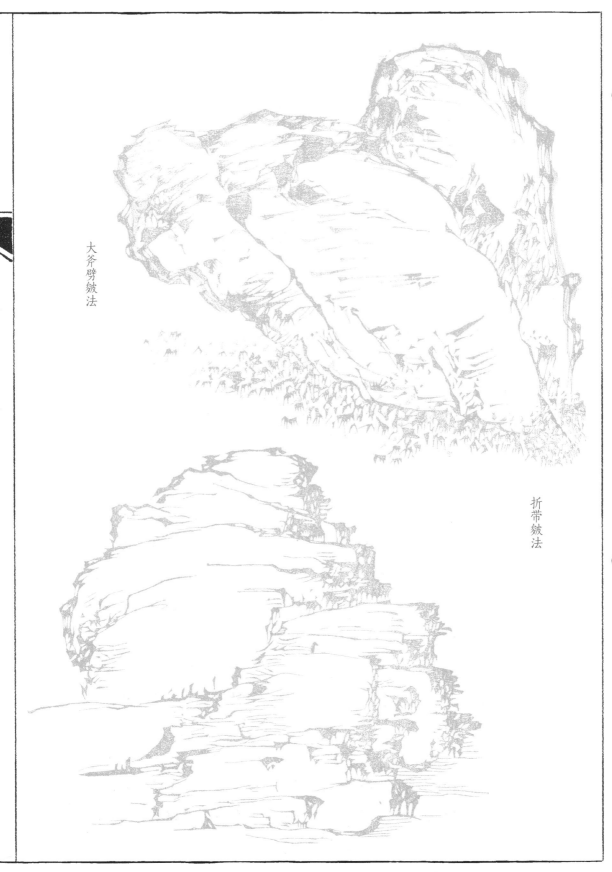

大斧劈皴法

折带皴法

云林石法

徐熙皴法

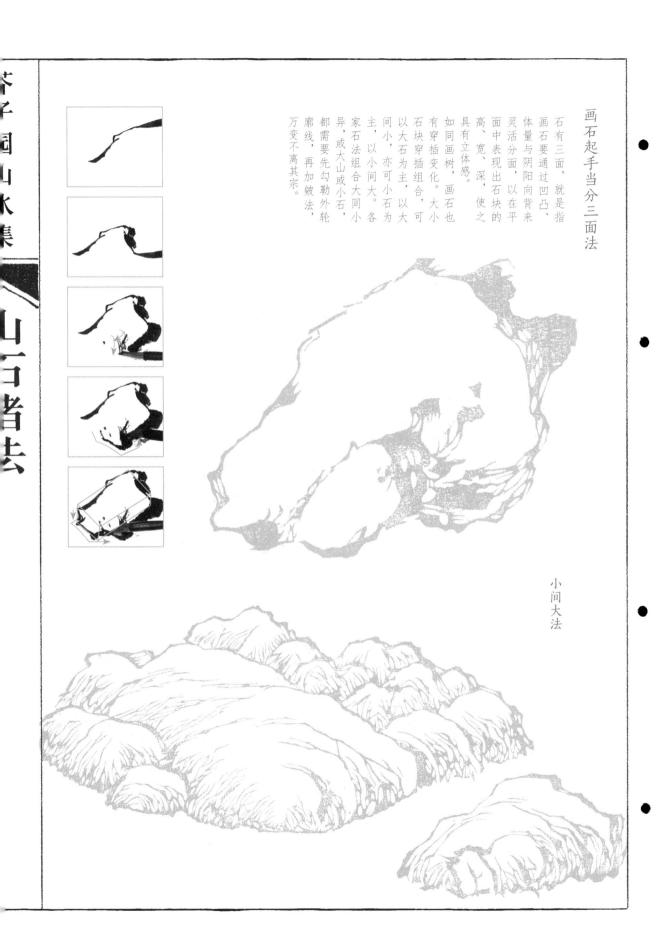

画石起手当分三面法

石有三面，就是指画石要通过凹凸、体量与阴阳向背来灵活分面，以在平面中表现出石块的高、宽、深，使之具有立体感。

如同画树，画石也有穿插变化。大小石块穿插组合，可以大石为主，以大间小，亦可小石为主，以小间大。各家石法组合大同小异，或大山或小石，都需要先勾勒外轮廓线，再加皴法，万变不离其宗。

小间大法

抱山面水诸
细屋式

水槛两岸相对画法

载酒船

湖心筑亭有桥可通式

湖船式

老树土墙画法

夏景村庄茅屋式

栈阁 宜画于蜀道及俯江绝壁之下

茅屋两间斜置法

捕鱼罾

工细桥梁式

渡船

持竿

橹船

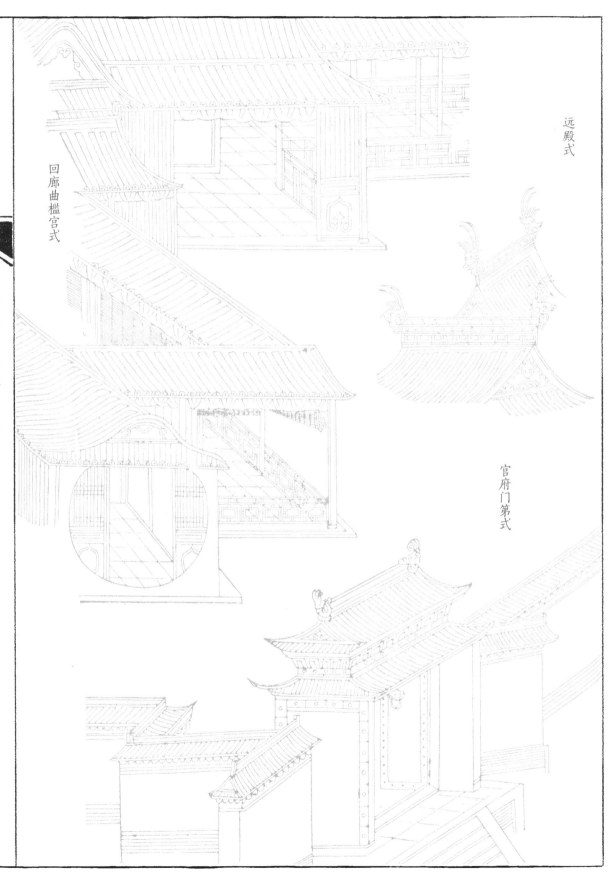

远殿式

回廊曲槛宫式

官府门第式

极小点景人物

携孙式

骑驴式

二人对坐式

三人对坐式

肩舆式

推车式

一人行立式

骑马式

背面式

两人行立式

骑牛式

担柴式

正面式

耕地式

三人对立式

同行式

遮伞式

携手式

曳杖式

负手式

倚童式

回头式

对谈式

两人看云式

独坐式

四人坐饮式

携童式

促膝式

独坐观书式

两人对坐式

跌跏式

垂竿式

中号点景人物

负书式

渔家聚饮式

御车式

牵马式

抱瓶式

携行囊式

捧书式

扫地式

煎茶式

折花式

时还读我书

寂坐正吟诗

花间吹笛牧童过

担柴式

诗思在坝桥驴子背上

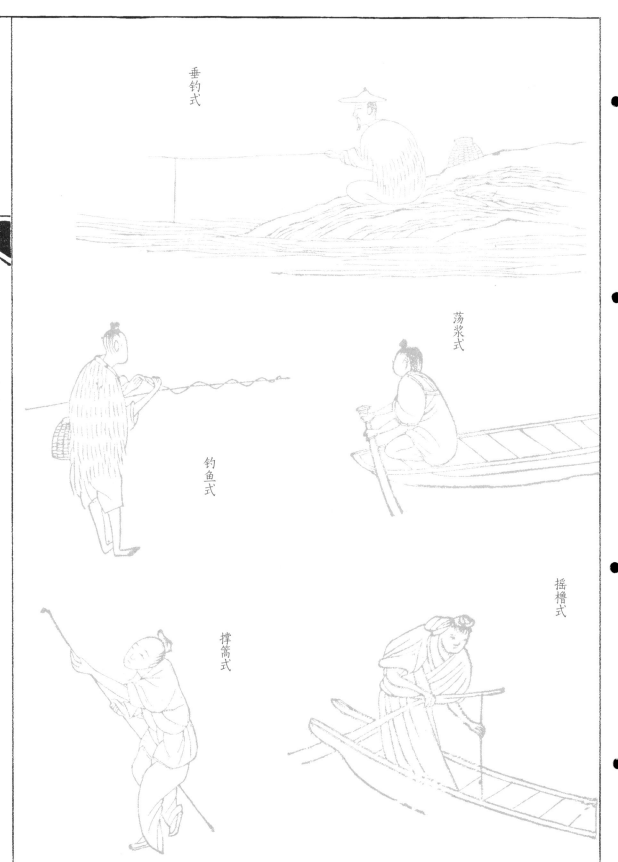

点景人物

垂钓式

荡浆式

钓鱼式

摇橹式

撑篙式

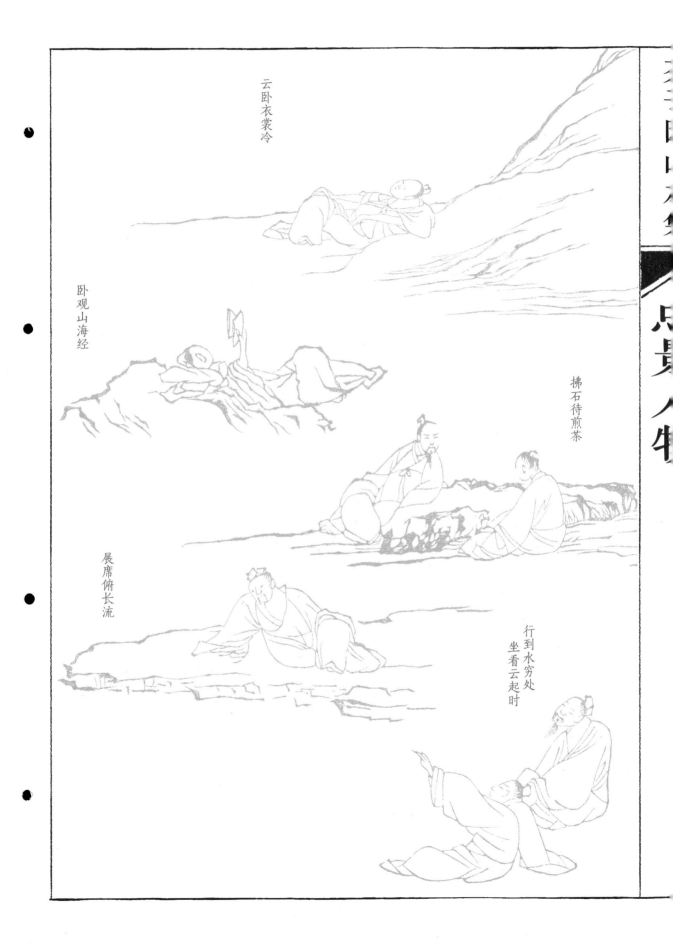

云卧衣裳冷

卧观山海经

拂石待煎茶

展席俯长流

行到水穷处
坐看云起时

点景人物

抚孤松而盘桓

采菊东篱下
悠然见南山

指点寒鸦上翠微

明月荷锄归

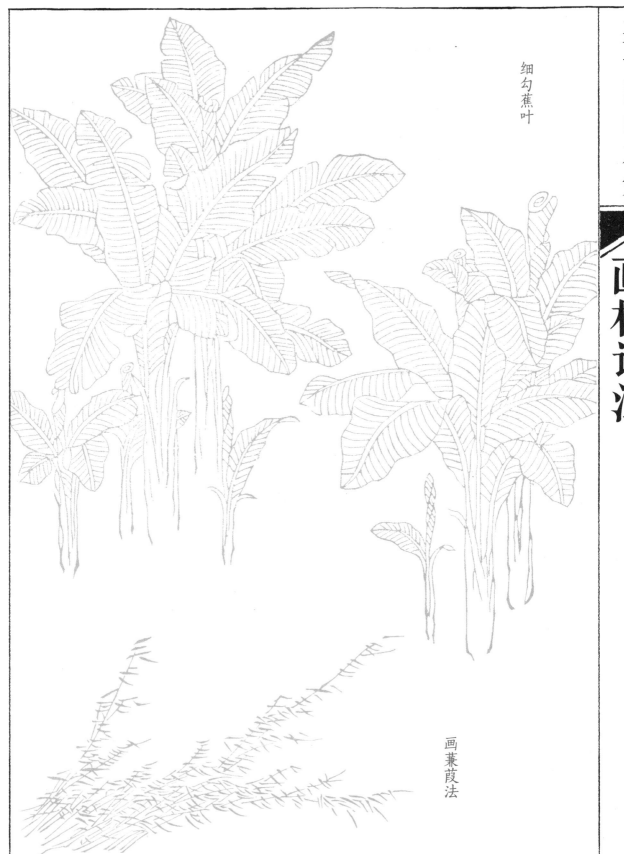

细勾蕉叶

画蒹葭法

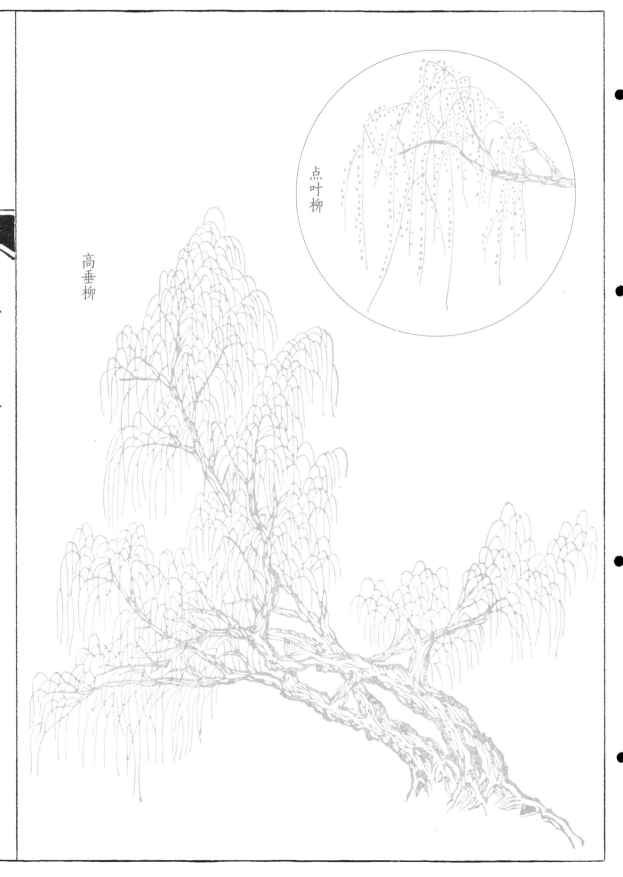

点叶柳

高垂柳

面对者去

扁点极远小树

用淡墨点画在山凹处，或者画在远山脚下。如染色可用淡绿，与烟云相互衬托。

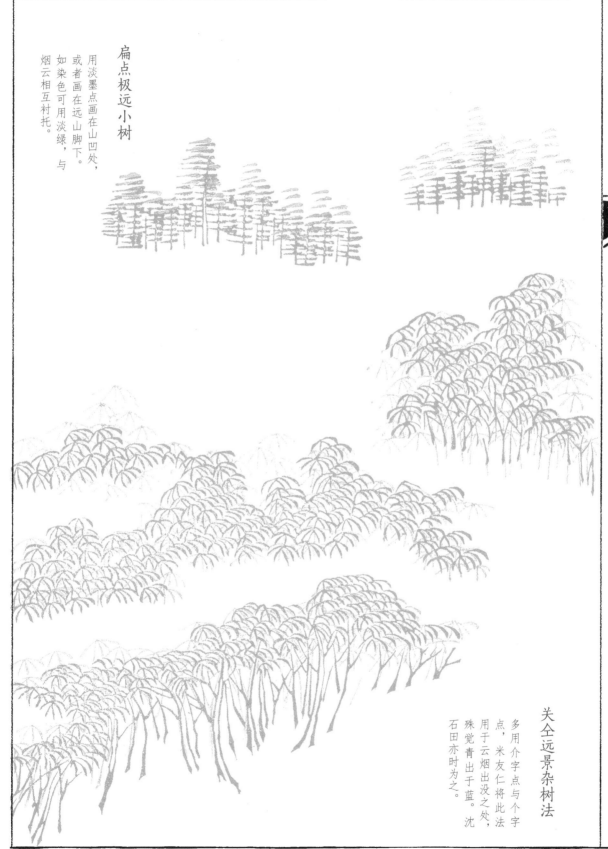

关仝远景杂树法

多用介字点与个字点，米友仁将此法用于云烟出没之处，殊觉青出于蓝。沈石田亦时为之。

刘松年杂树画法

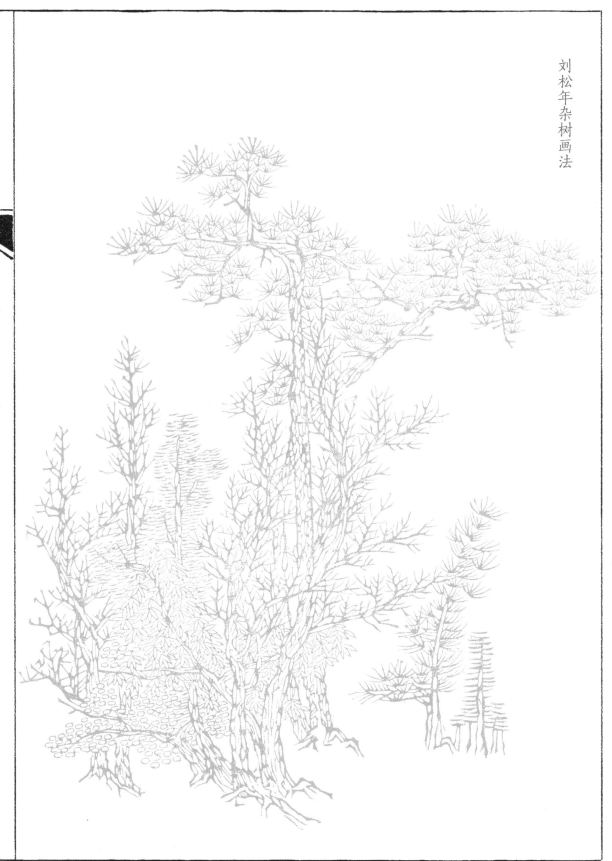

菊花点树

胡椒点树

芥子园山水集 / 画诀者去

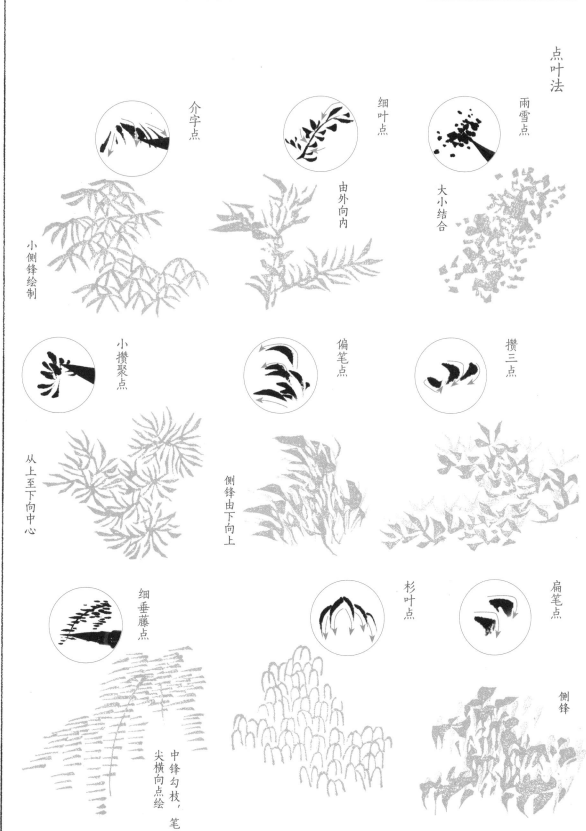

点叶法

雨雪点　大小结合

细叶点　由外向内

介字点　小侧锋绘制

攒三点

偏笔点　侧锋由下向上

小攒聚点　从上至下向中心

扁笔点　侧锋

杉叶点

细垂藤点　中锋勾枝，笔尖横向点绘

对着去

范宽树法

鹿角枝

蟹爪枝

迎风取势枝

二株交形

二株分形

画树起手四岐法

画山水要先学会画树，双勾树是山水画中最常用的一种。而画树则要先画主干，在主干上加点则成茂林，增枝则为枯树。

石分三面，树分四枝，四枝即前、后、左、右四个方向的枝条。四枝互有遮挡，组合变化万千。

画一棵树如此，画多棵树亦如此。

可自上而下用笔

亦可自下而上用笔

向上则生枝

向下则生根

画完主干，再勾细枝

荷叶皴画法 荷叶皴是一种勾皴结合的画法，先用中锋勾勒嶙峋的岩石，再用淡墨皴染出山体的明暗，多用来绘制中近景中的山脉。

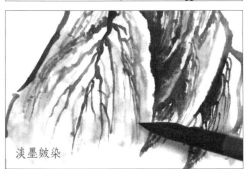

淡墨皴染

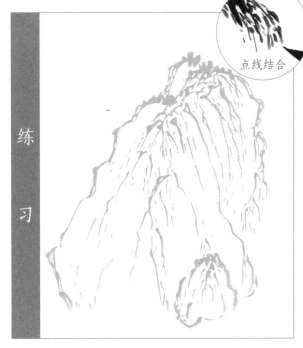

点线结合

练习

综合训练

山水画中的元素比较多，我们在进行描红时要注意作画顺序：可以先绘制作为骨架的山石，再刻画树木和点景小物，从前到后、由主及次地描绘。

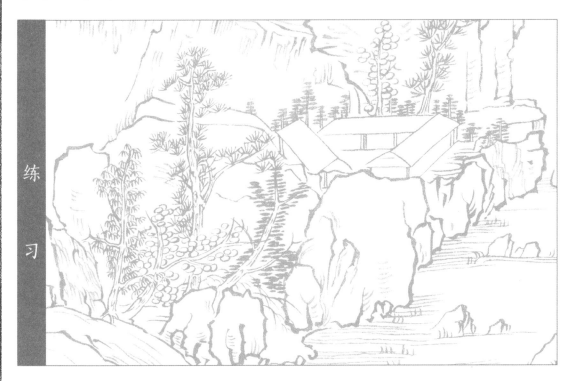

练习

皴擦技巧

在勾勒出山石、树木后，我们可以用皴擦的方式来丰富细节，刻画出崎岖、斑驳的质感。

折带皴　用淡墨皴染，笔触较细，可在山石结构线处反复勾勒，用于表现层叠的页岩类的山石。

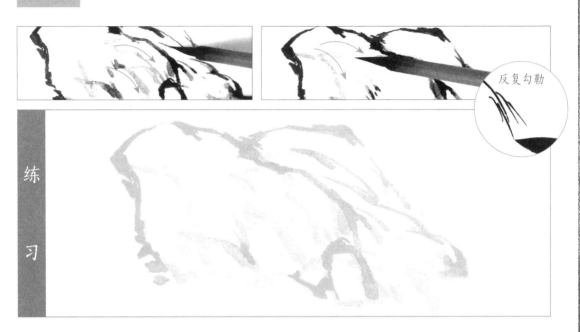

反复勾勒

练习

斧劈皴　用侧锋横扫，起笔稍重，收笔减轻。根据画出色块的大小，斧劈皴可分为"大斧劈"和"小斧劈"两种。

侧锋淡墨打底

中墨皴染加深

侧锋横扫

练习

实战练习

下面我们结合实际案例，练习一下描线和运笔的技巧吧！

树木画法

可以用折笔和顿笔表现枝干的虬劲，树梢处提笔以表现枝条的韧性，注意按照树枝生长的方向抖动行笔。

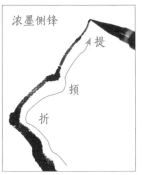

浓墨侧锋
提
顿
折

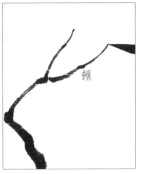

顿

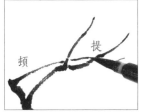

顿
提

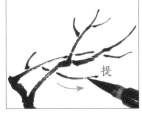

顿
提

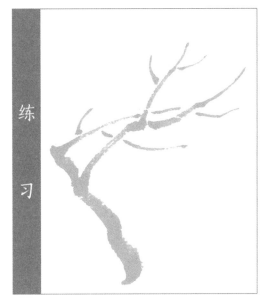

练习

山石画法

绘制石头时要中锋、侧锋、散锋运笔相结合，通过不同的笔锋和笔法画出多变的线，可以表现出石头的立体感。

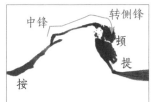

中锋　转侧锋
顿
提
按

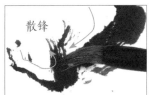

散锋

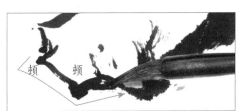

顿　顿

人为戳散笔锋，画出斑驳的线条，这便是散锋。

练习

初识白画山水

山水画是国画中常见的题材，流派众多，而以勾线和简单皴染为主的白画山水正是其中的基础。

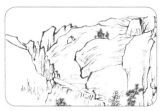
山石

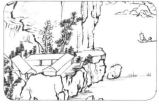
人物、建筑

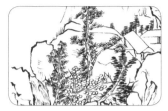
树木

用笔基础

十八描是白描的十八种技法的总称，根据行笔方式和线条变化可分为三大类：游丝描类、柳叶描类、减笔描类。先来热身练习一下吧！

游丝描类

如铁线描、琴弦描等，可用于绘制柳条、建筑等。

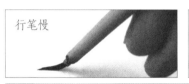
行笔慢

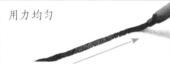
用力均匀

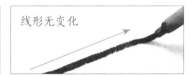
线形无变化

练习

柳叶描类

如行云流水描、橄榄描等，可用于绘制树叶、云、水等。

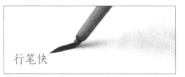
行笔快

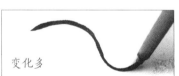
变化多

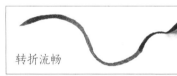
转折流畅

练习

减笔描类

如竹叶描、战笔水纹描等，线形变化大，可用于绘制树干、山石等。

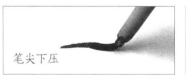
笔尖下压

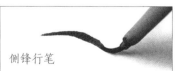
侧锋行笔

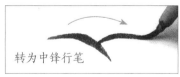
转为中锋行笔

练习

图书在版编目（ＣＩＰ）数据

芥子园. 山水集：中国画艺术礼盒 / 飞乐鸟，国图
创新编绘. -- 北京：人民邮电出版社，2024.1
　ISBN 978-7-115-62959-3

　Ⅰ. ①芥… Ⅱ. ①飞… ②国… Ⅲ. ①山水画－国画
技法 Ⅳ. ①J212

中国国家版本馆CIP数据核字(2023)第253644号

内 容 提 要

　　本书精选国家图书馆馆藏的康熙初刻版芥子园画谱，选取画谱中的树谱、石谱、点景人物、点景建筑、诸名家画谱中的部分内容，处理图片后重新编排，浅印底稿，方便读者描红。

　　本书页面疏密有度，更符合现代人描摹练习的需求，同时又不失原版古籍的韵味，适合国画初学者使用。

◆ 编　绘　飞乐鸟　国图创新
　　责任编辑　宋　倩
　　责任印制　周昇亮

◆ 人民邮电出版社出版发行　北京市丰台区成寿寺路 11 号
　　邮编　100164　电子邮件　315@ptpress.com.cn
　　网址　https://www.ptpress.com.cn
　　固安创彩印刷有限公司印刷

◆ 开本：787×1092　1/16
　　印张：8.25　　　　　　　　2024 年 1 月第 1 版
　　字数：211 千字　　　　　　2024 年 1 月河北第 1 次印刷

定价：179.80 元

读者服务热线：(010)81055296　印装质量热线：(010)81055316
反盗版热线：(010)81055315
广告经营许可证：京东市监广登字 20170147 号

飞乐鸟 国图创新 编绘

芥子园·山水集

中国画艺术礼盒

人民邮电出版社

北 京